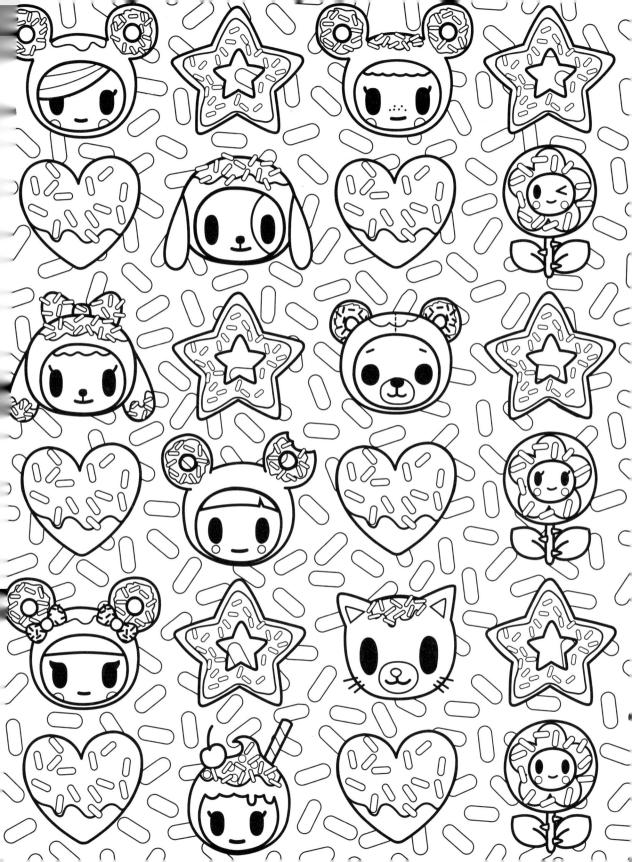

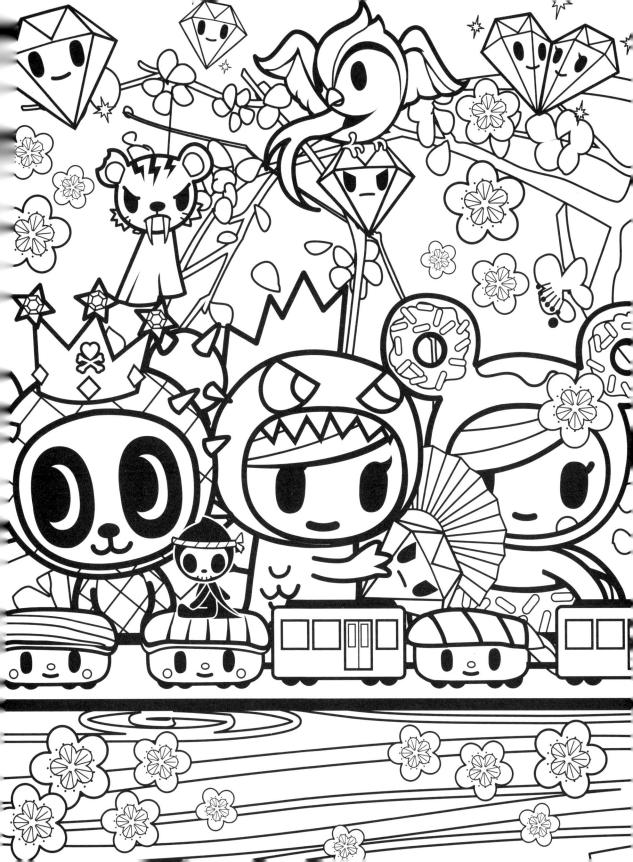

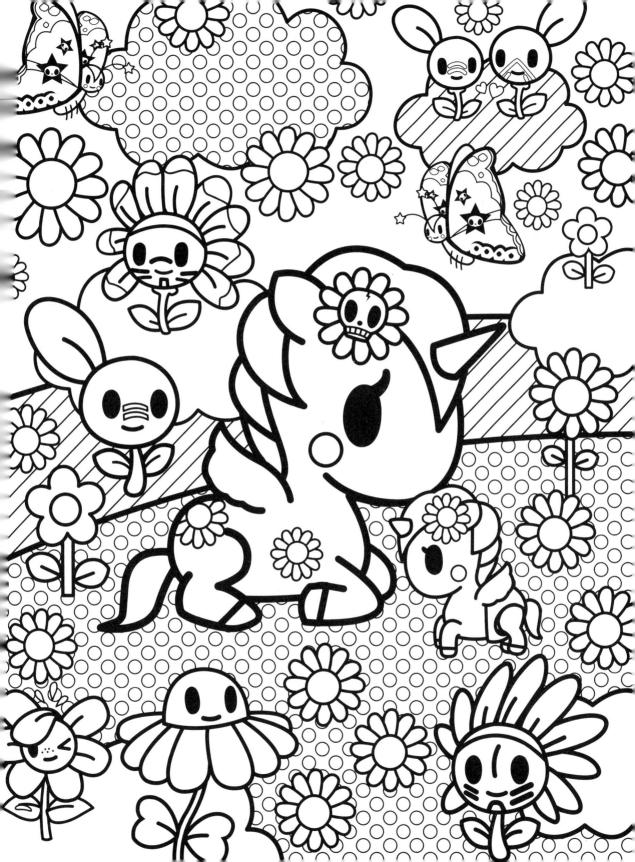

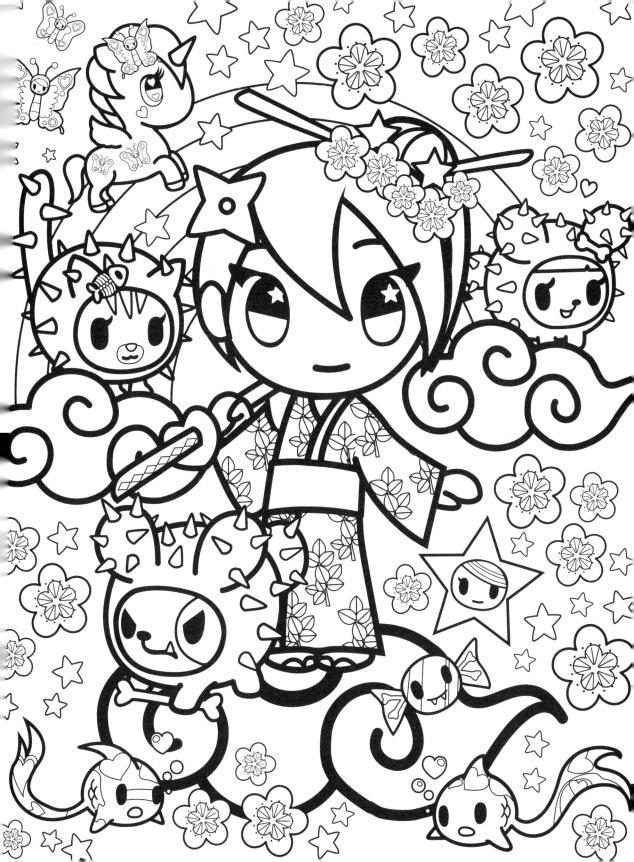

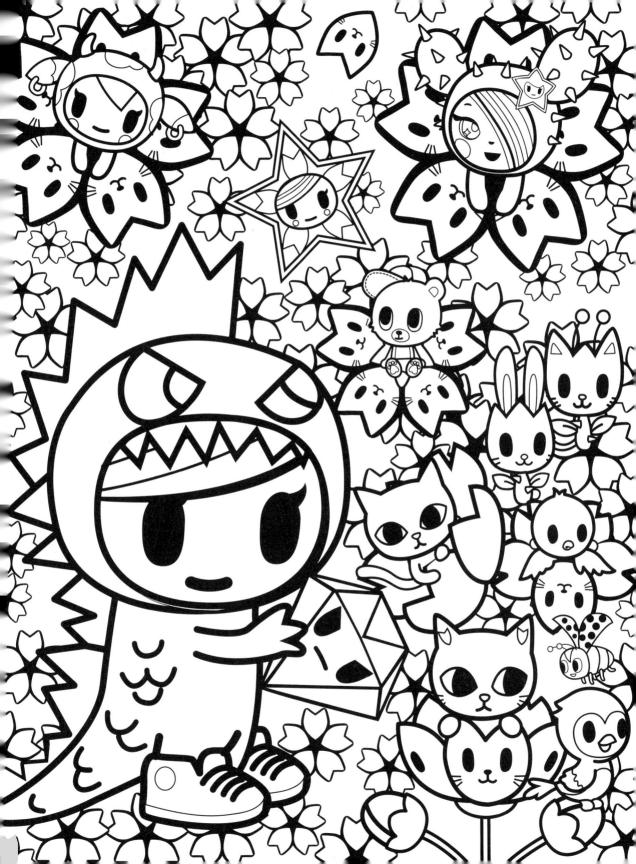

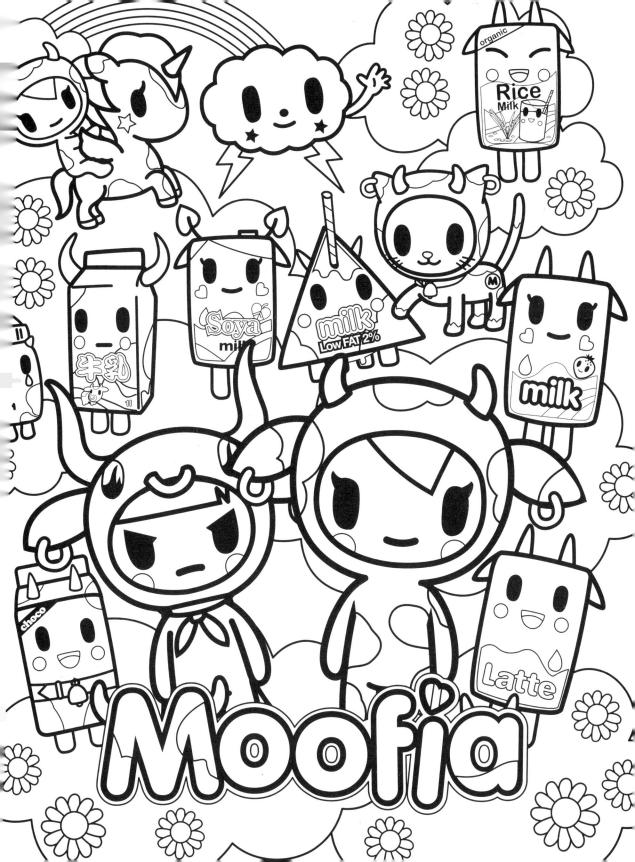

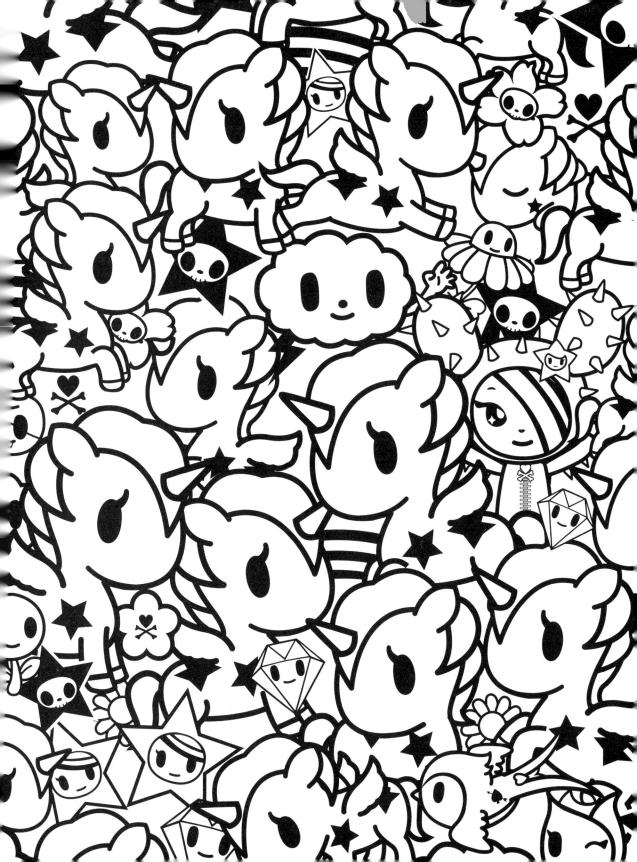

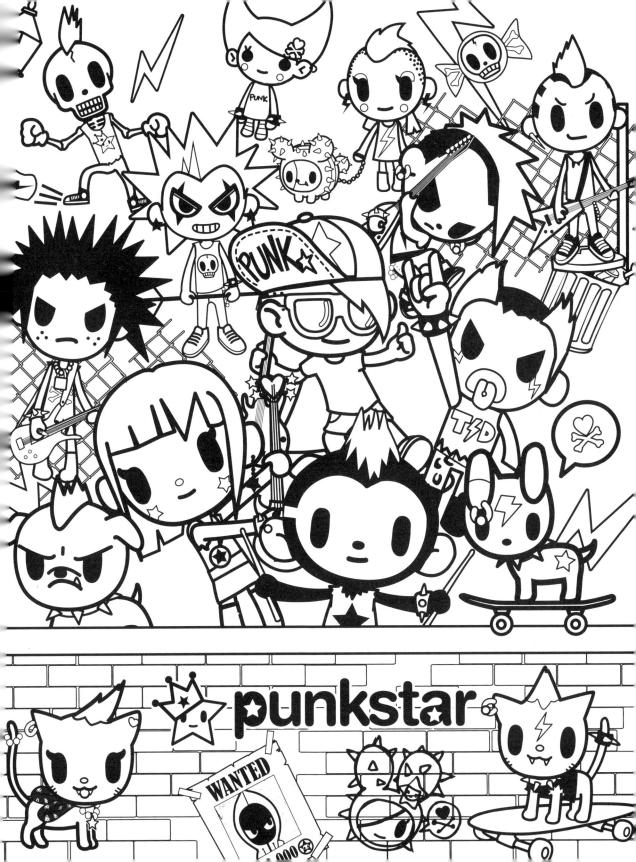

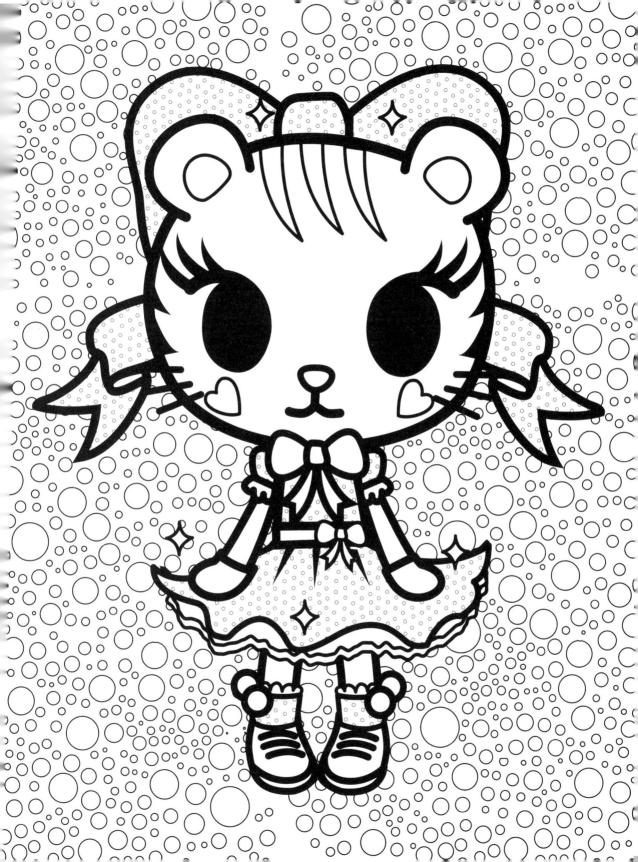

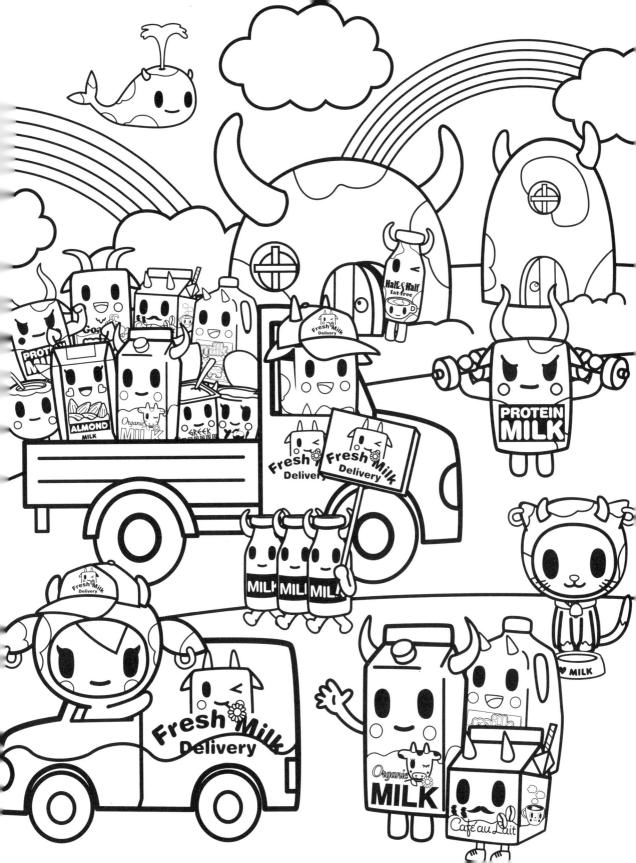

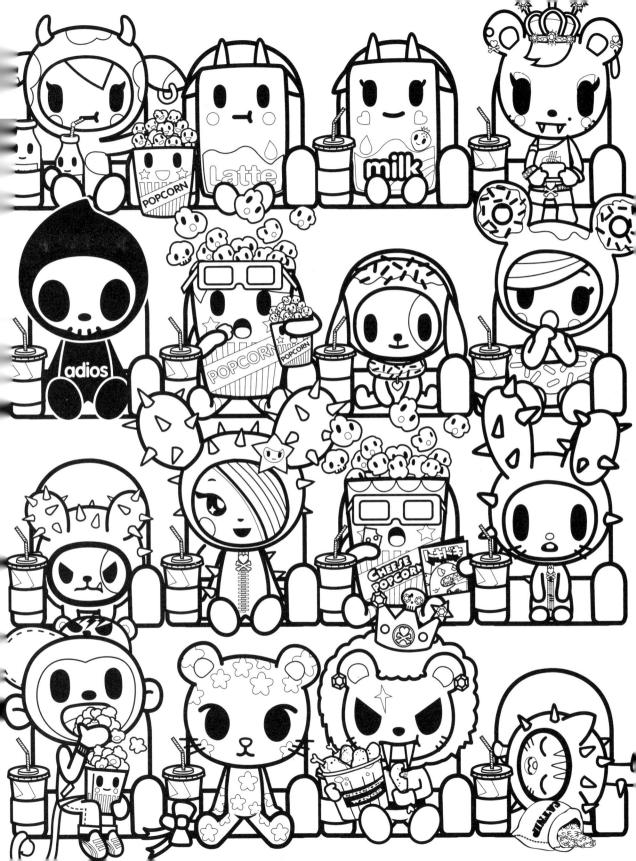

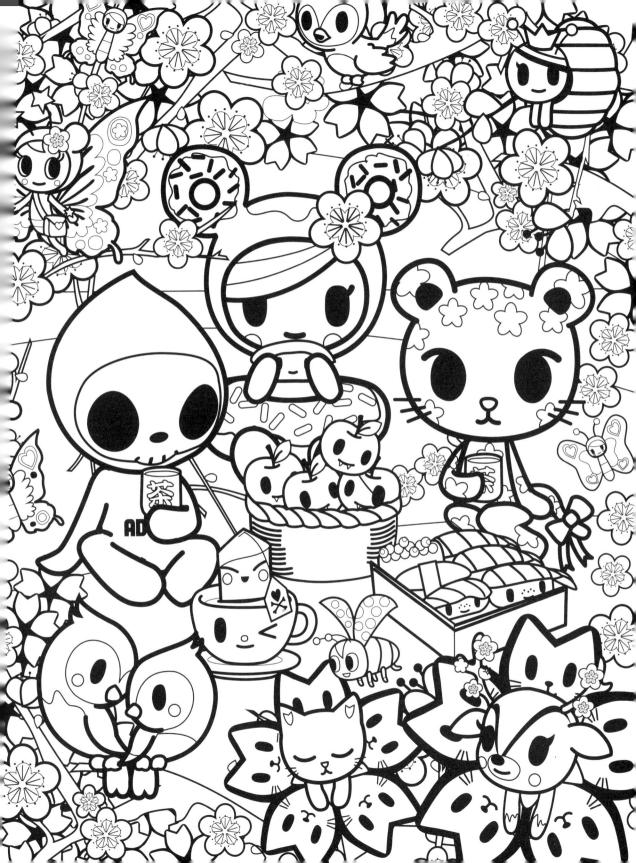

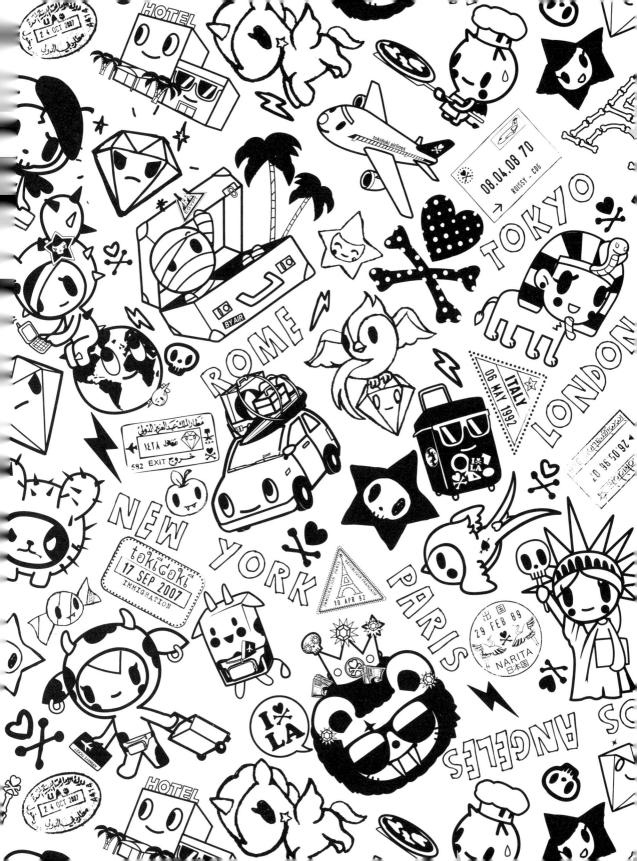

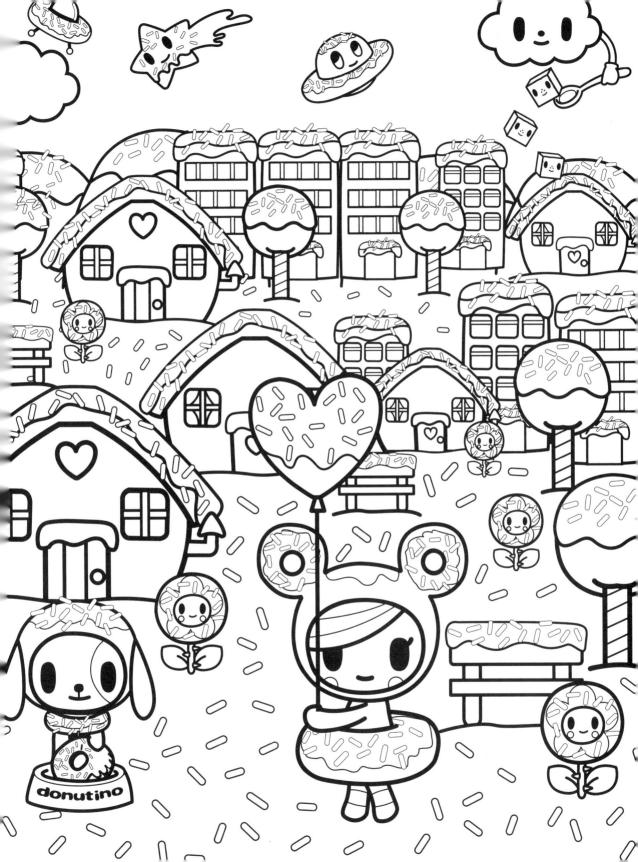

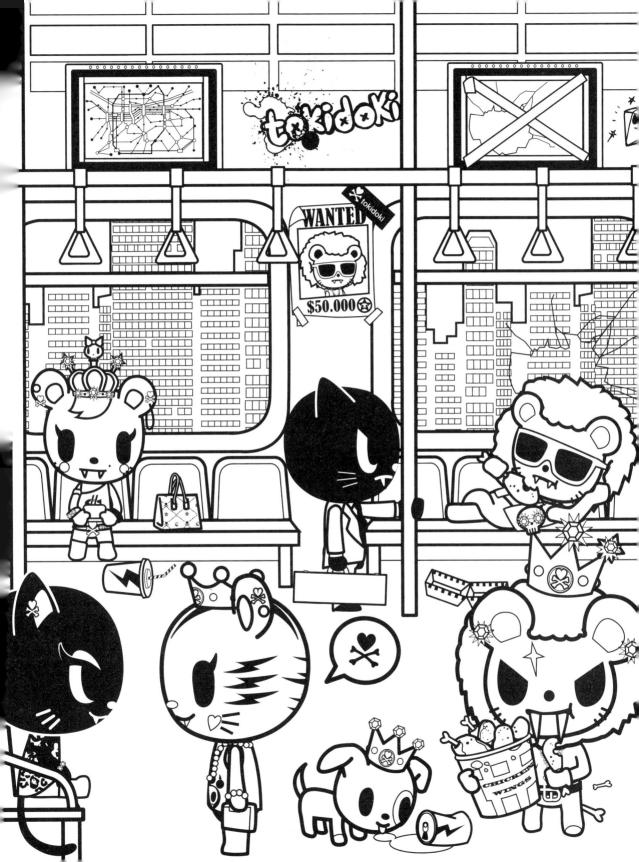

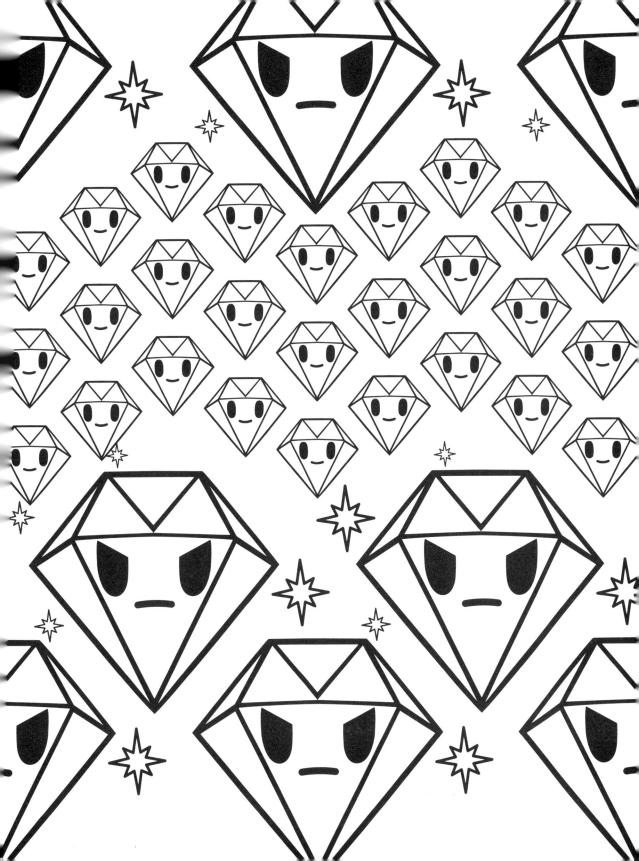

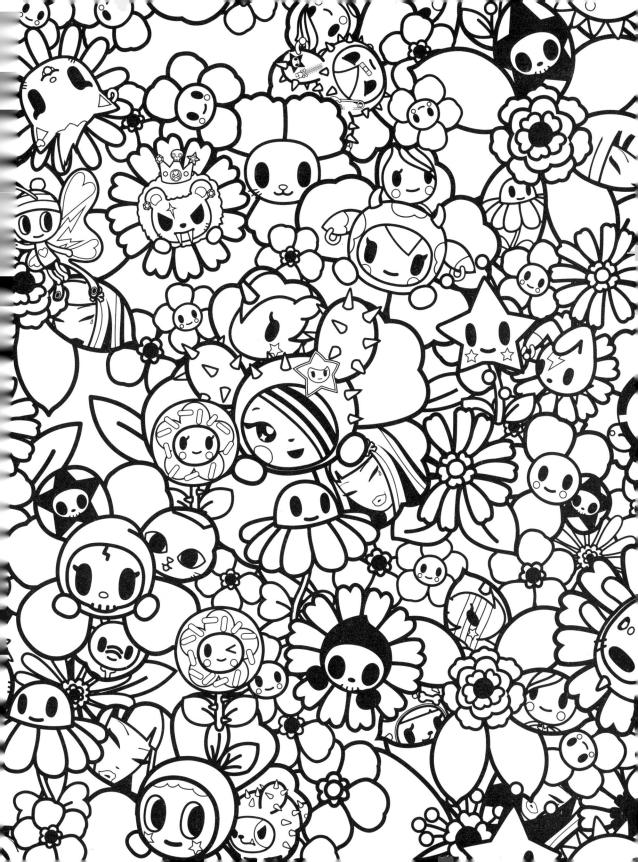

.

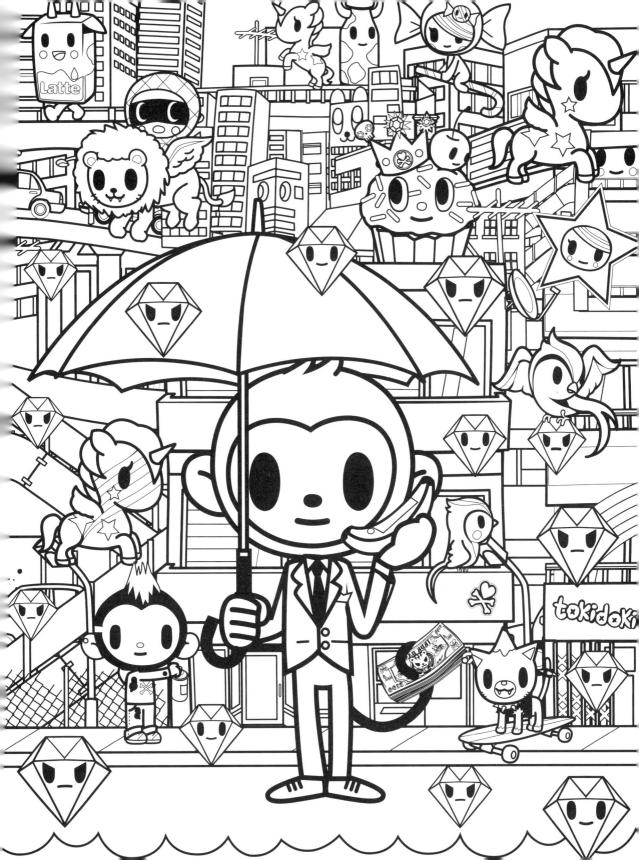

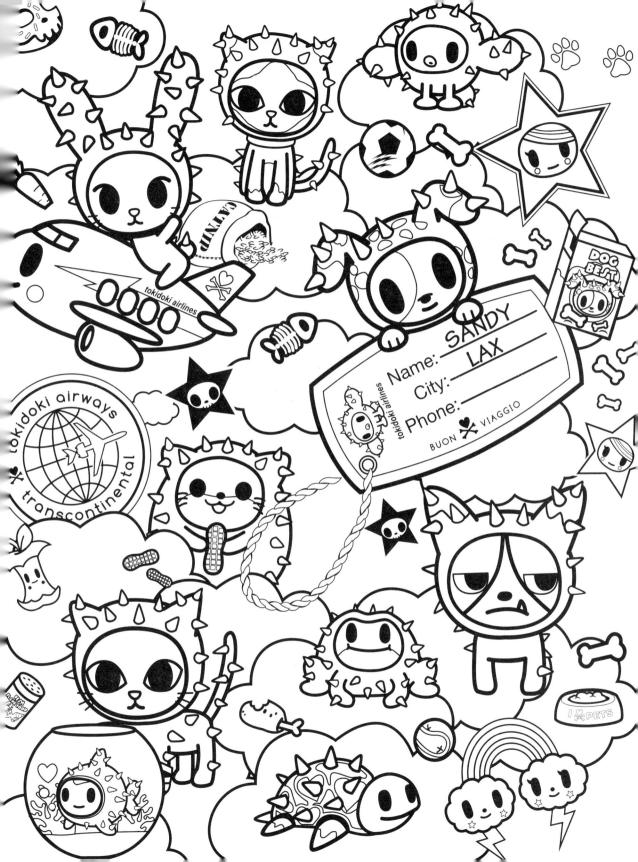

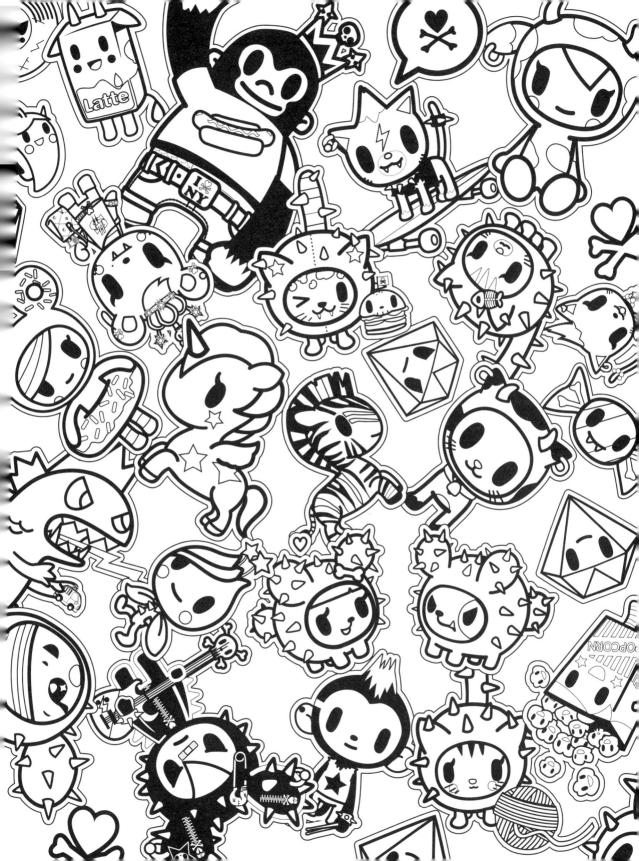

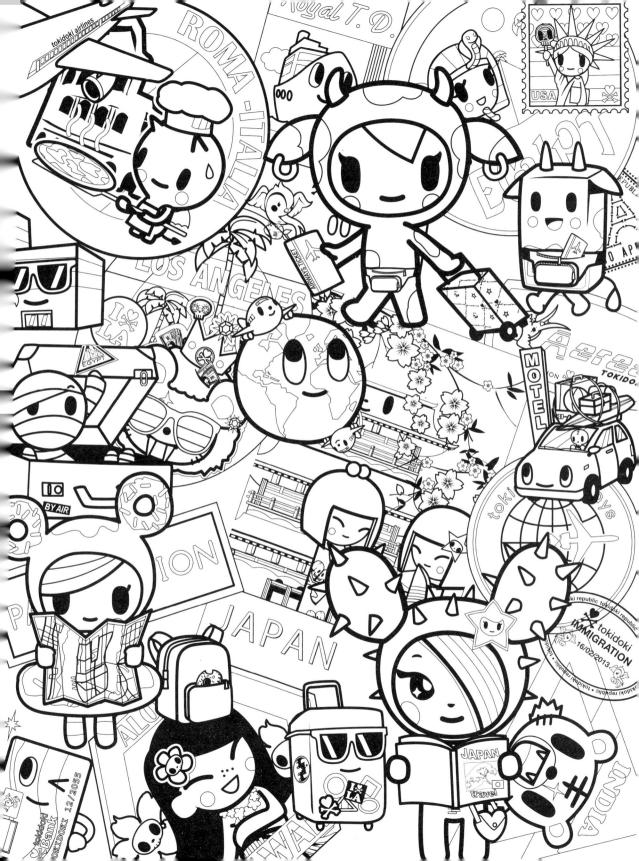

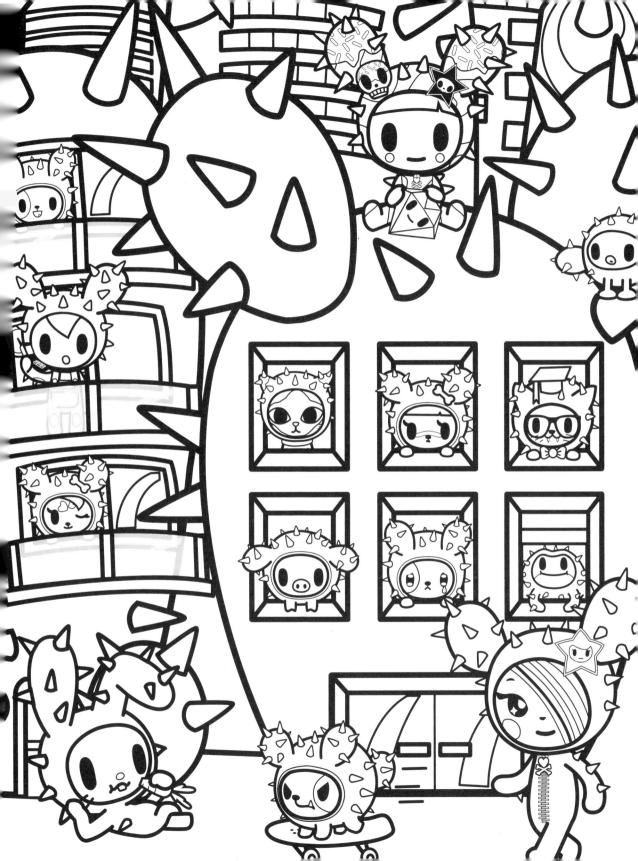

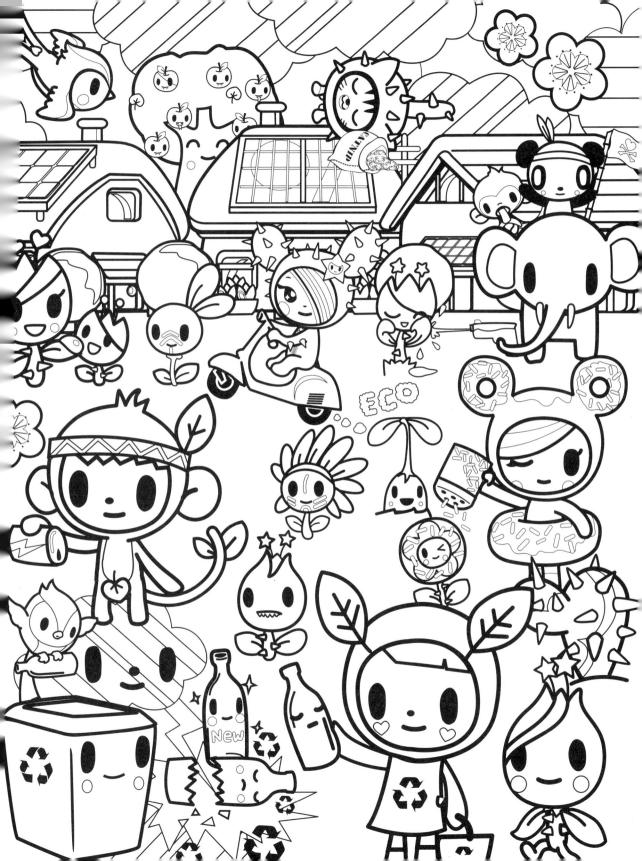

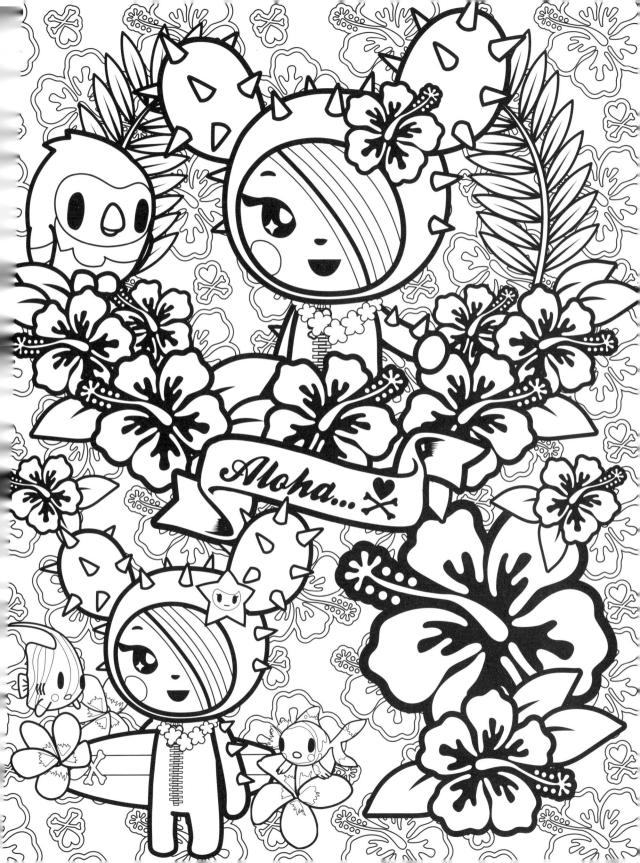

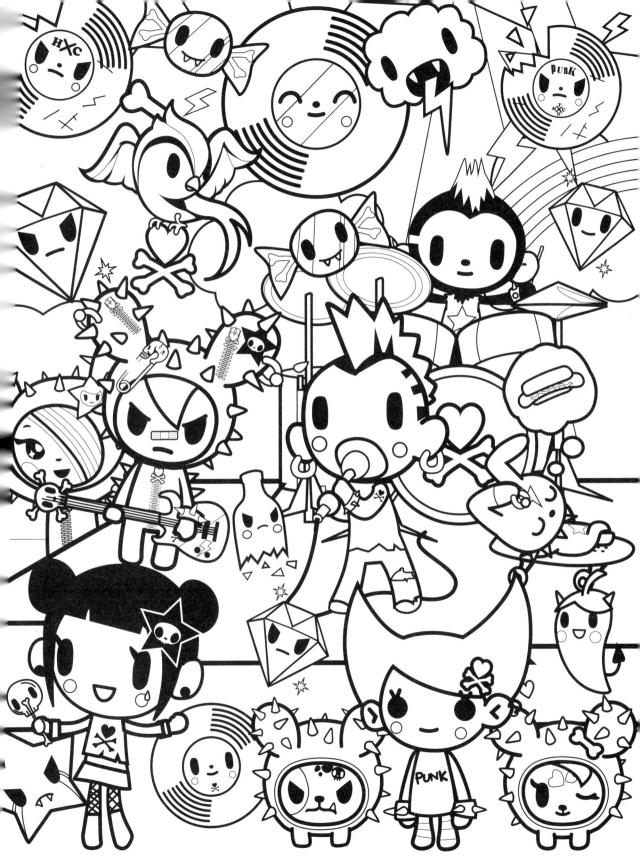

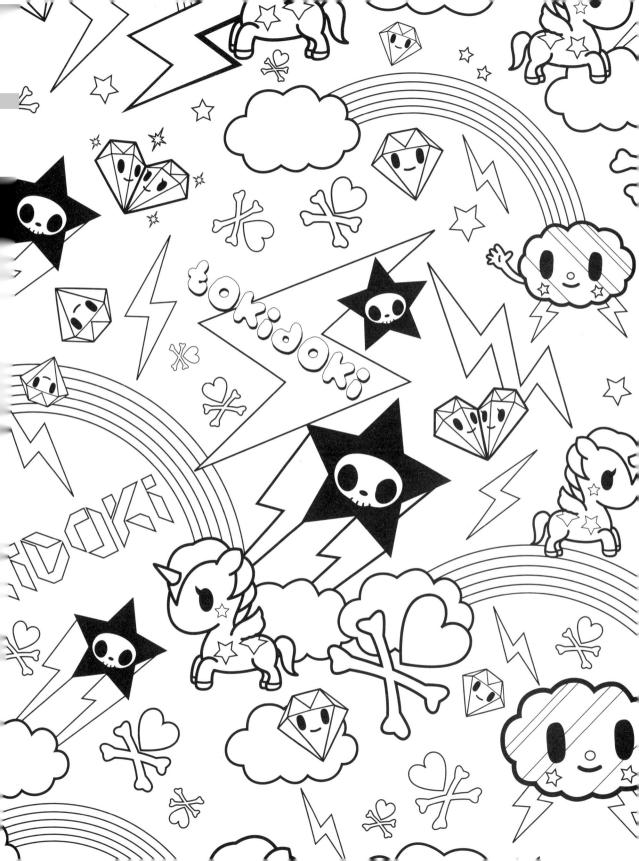

* • .

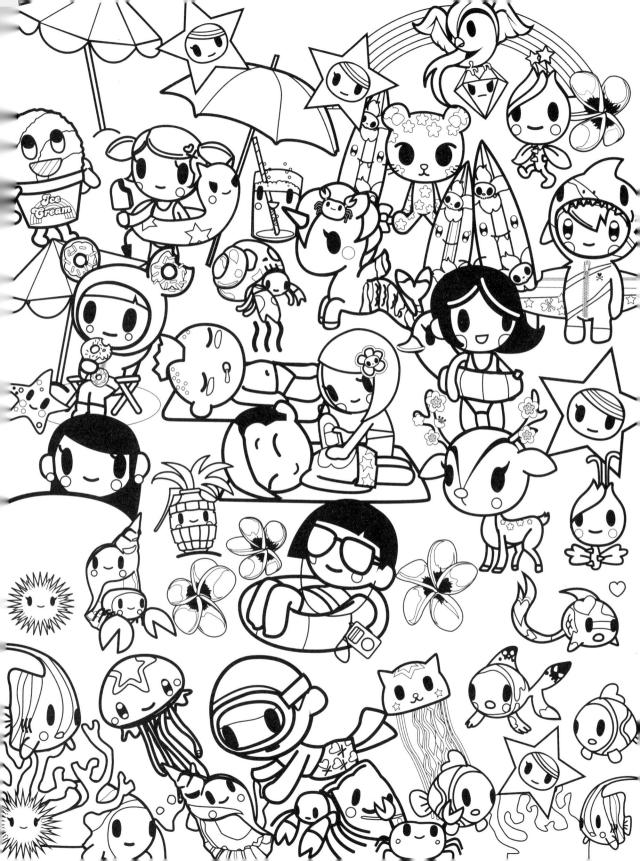

.

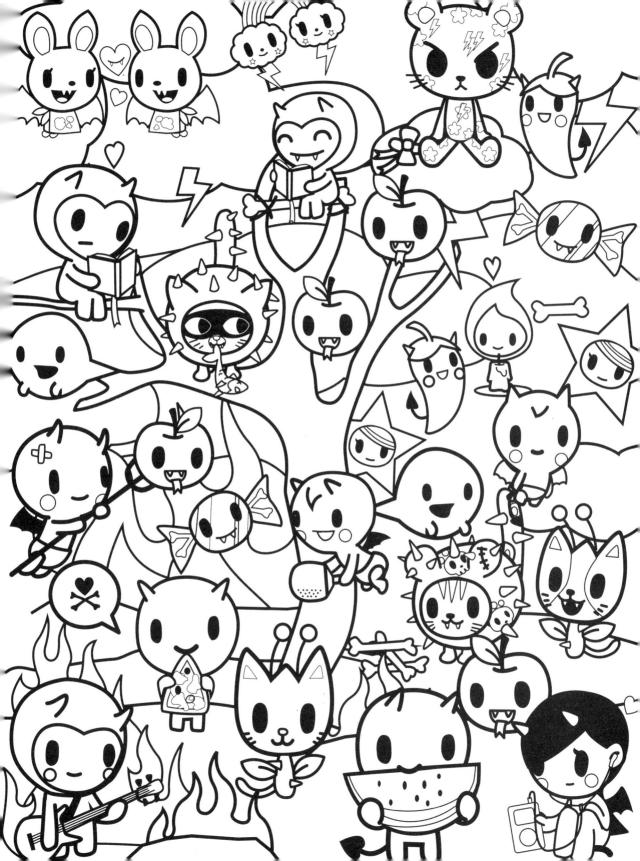

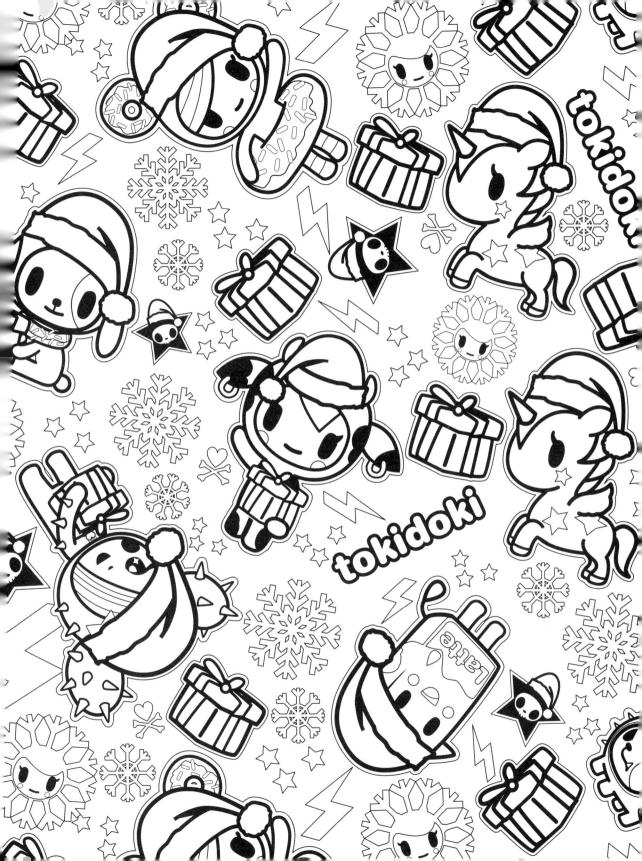

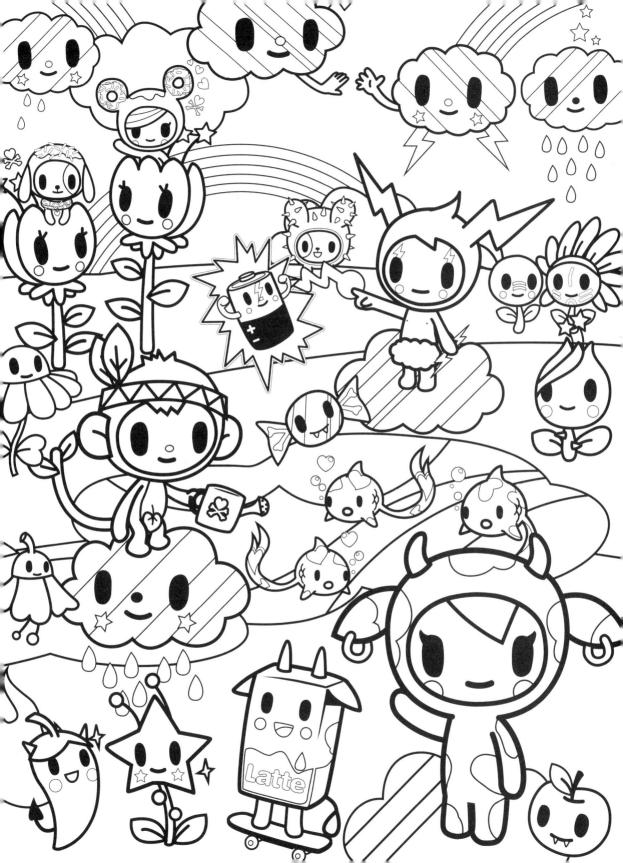